祕密

吉歐達
Giorda

1938年生於法國馬賽。在得到文學與音樂的文憑後,致力於舞台劇本的撰寫,進而成為作家,有許多受人歡迎的童話故事問世。

提托
Tito

原名蒂布爾其奧‧德拉‧利亞維,1957年生於西班牙的托萊多。在校主修繪畫藝術,後來在雜誌上發表插畫。他的作品曾多次獲獎,1993年布魯塞爾書展榮獲「人類價值」大獎。

©Bayard Éditions, 1994
Bayard Éditions est une marque
du Département Livre de Bayard Presse

祕密

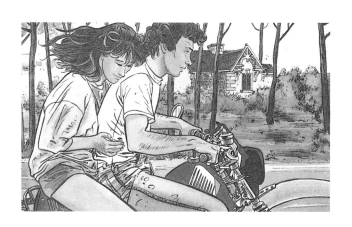

文庫出版

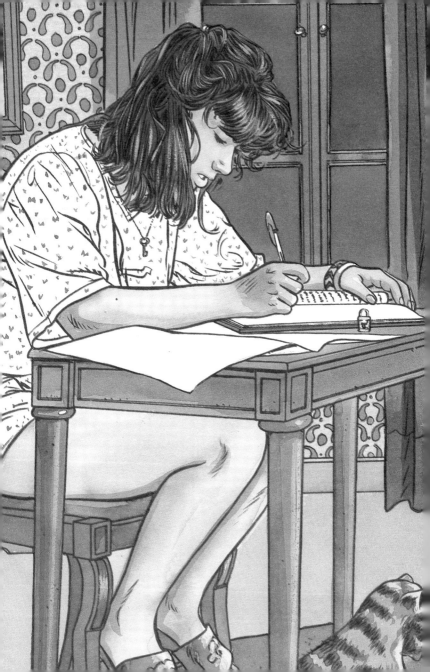

1

夜半聲音

1988年7月7日，夜裡。

「……我在半夜裡突然醒來，渾身是汗，心跳得很厲害。房間裡一片寂靜，我彷彿聽見遠方暴風雨的怒吼聲，海水漲潮、退潮，讓我想起有一年的海邊，海浪於西風的追逐下，在一望無際的沙灘上奔騰，沖上沙丘，那些亮麗的碎浪則一直翻滾到松樹下才告消失。這一棵棵長相差不多的松樹高聳入雲，而且各具特色。而在這一陣暴風雨下，它們彷彿絕望地抓住沙土，搖著枝幹，好像在說『不』！西

風那燥熱的氣息，在這片景色單調的平坦土地上，將刮起怎樣的風暴呢？」

伊莎摸索著床頭燈的開關，她在這個門窗緊閉的房間裡睡了三天三夜。假期已經過了三天，寂寞又無聊的三天！幸好還有文字在她腦海裡盤旋。快！她拿起掛在胸前的小鑰匙，打開一個很大的硬皮本子，這是她的日記，外面還加了鎖。她拿起鉛筆，立即寫了起來。伊莎今晚的心情很愉快，思緒像潮水一樣湧到筆尖。

最後一句話令她深思：在這片景色平淡的土地上，將刮起怎樣的風暴？沖浪和玩風帆的人終究會回到岸上。她渴望能在無際的天空中飛翔——望著那些大海鷗，牠們翱翔在天地之間，然後飛向那一片灰藍色的海水。有時她看到牠們的眼睛，那一雙雙屬於冒險家的銳利目光，多麼令人神往！

她還在日記中寫道：「我只有十五歲，迎著太陽，內心無比自由、幸福！」

伊莎慢慢合上日記，整個晚上只有她獨自一人，和她隨身聽裡的音樂。

「天氣眞熱！」她自言自語。

她站起身，走到窗前，推開緊閉的窗子。這時，她聽到了一個聲音！

起初，她以爲是父母從鄰居家打完牌回來了。所以她問：

「爸爸媽媽，你們回來了嗎？」

自從他們搬來這裡，她的父母親很快就認識了左右鄰居，而且熟悉的程度令伊莎吃驚，那是怎麼辦到的呢？每一次她都會想這個問題。爲什麼要這麼做呢？她心裡想，只是爲了打牌？還是爲了聊天？眞讓人想不透。

四周一片寂靜。但是，樓下的聲音又響了起來。這聲音很輕，聽起來像是一種磨擦聲，伊莎仔細聽著，並不害怕。她從平台上向外望，森林在均勻地呼吸，風正輕輕地吹著樹木和花園裡的灌木叢，她確定聲音是從屋子裡面傳來的。

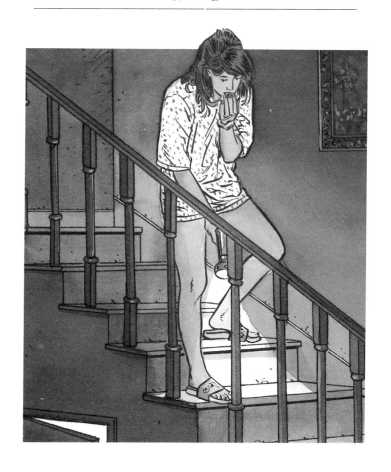

　　伊莎起身穿過她的房間，腳步很輕，爲的是盡量不讓地板發出聲響。她打開門，樓梯上一片漆黑……一道亮光迅速從樓梯底下閃過，壁櫥的門『吱』

地響了一聲。伊莎一動也不動，愣了幾秒鐘，她把手放在手電筒開關上，猶豫不決。樓下有人，她有點害怕，不敢下樓。不久，大門輕輕地關上了，於是伊莎開了燈，衝下樓去……

大廳裡，只有樓梯下面的壁櫥半開著，裡面則空無一人。

一隻虎斑貓正蜷縮在一張扶手椅的靠墊上酣睡著，伊莎走了過去。

這隻貓是從哪裡來的？她伸出手撫摸牠。貓伸了伸懶腰，然後打著呼嚕，稍微側了側身子，又睡著了……

「牠就像在自己家裡似的。」伊莎自言自語。

也許，那隻貓白天躲開陌生人，等到夜深，大家都進入夢鄉時，它才來的！

伊莎突然打了個冷顫，樓下很涼，而她只穿了一件長得可以當睡衣的 T 恤。窗外只有一片黑影──晃動的樹木和灌木叢──天空中，一輪幾乎是黑的月亮，只有四周有一圈光亮。

伊莎聳了聳肩說：

「這可不是情人的夜晚」。

她走進屋裡，慢慢上樓回到自己的房間。

伊莎躺到床上，想起電視裡的天氣預報。

「明天是帝博的生日。」她在高中認識了一個叫帝博的人，在冬天的一個傍晚，他把她送回家，並親了她的臉頰，後來，什麼事也沒發生，她幾乎把他忘掉了。

黎明到來，晨曦從窗子照進來，把她照醒了。

伊莎在床上輾轉反側，嘴裡自言自語，現在起床還太早，尤其是在假期中。她把頭蒙在被單裡，又壓上枕頭……，結果還是無濟於事，豔麗的太陽使得伊莎無法再入睡！她只好從床上坐起來。床邊的桌上放著她那本打開的日記。

7月8日，早晨。

「昨天夜裡我不是在作夢。我可以肯定是那聲音把我吵醒，那聲音很輕，就像是一隻貓在用爪子

抓門，要求開門進來……可是又不是那隻貓！因爲
我下樓的時候，它正在睡覺。再説，它怎麼打開
門？又怎麼把門關上呢？」

伊莎把筆放下，閉上眼睛。昨天夜裡是誰開的
門呢？爸媽走了之後，伊莎馬上就把門鎖上了，他
們自己有鑰匙。平常，他們進來後也會再把門鎖上
的。

除非……伊莎睜開眼睛，太陽很暖和，適合去
散步，這樣躺在床上胡思亂想也不是辦法，還不如
出去進行調查……

「偵探伊莎，擅長調查、跟蹤以及蒐集各種信
件和證據，辦案無往不利。」別作夢了，伊莎！
……不，還是繼續作夢吧！……

伊莎合上日記，把它鎖好。然後下了床，脫下
那件過長的T恤，換上一件寬寬大大的衣服，穿上
短褲，蹬上平底拖鞋。她很想叫醒父母，問問他們
昨天晚上幾點回來的……也許他們沒把門鎖好……
否則……就是有人進來了！

　　樓梯下的那個壁櫥，門還是半開著，昨晚的聲音就是從那裡發出來的。

　　伊莎走過去，把門完全打開，朝裡面看了一眼，裡面亂七八糟！就像閣樓一樣，堆滿了各種紀念品，時間一久，上面佈滿了灰塵。櫥內有破紙箱，外面綑著繩子，就像移民的行李一樣。還有一包包舊報紙，用來綑這些東西的繩子都已經褪色了。除此之外，還有破鞋、衣服等一些舊東西。

　　伊莎想把腳伸進這堆破爛裡面，但沒有那麼簡單……她還須低著頭，因為這個壁櫥的天花板很低，簡直像是為布娃娃而蓋的。伊莎想像著如何把自己藏在紙箱當中，鑽進壁櫥深處，在那裡給自己搭一個窩，也給布娃娃一個窩。壁櫥裡一片漆黑，很靜，她感到很舒服，有種遠離一切的感覺。她閉上眼睛，又睜開，這樣重複了幾次，覺得很好玩。

　　父親下樓來，突然將頭伸進壁櫥裡，把她嚇了一跳。

　　「裡面有人嗎？」父親笑著問：「妳一大早跑到這裡來做什麼？平常的這個時候妳還在睡呢！小

心點，女兒，這樣下去會沒有精神的，假期這樣過可不好……」

　　說完，他朝廚房走去，不久房子裡就充滿了咖啡的香味。伊莎從壁櫥裡慢慢出來，十分小心，儘量不碰倒什麼。

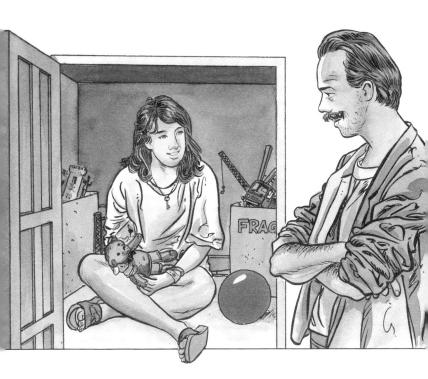

　　她心裡想，昨天夜裡有人曾想要進入這個壁櫥，等一會兒我再回來搜查……

　　當一家人都圍在餐桌前吃早餐時，媽媽問她：

　　「告訴我，伊莎，昨天妳忘了關門，對不對？晚上我們回來的時候……」

　　沒等媽媽把話說完，伊莎就接著說：「你們發現門開著，對不對？我知道！」

　　「妳知道？」

　　父親從手裡的黑麥麵包片上抬起眼睛。

　　「妳一個人在家時，最好把門關好，這樣比較安全。」媽媽又接著說。

　　「我知道。」伊莎重複一遍，但她沒有再多說什麼。對爸媽來說，她們可能會覺得這只是他們的小女兒在胡思亂想罷了（但是我已經十五歲了，不再是個孩子了）！或者，若他們認為昨夜確實有人來，就會很擔心，不肯再讓我一個人留在家裡（那我會被迫和他們一起出去，天哪！）。

　　伊莎把頭埋進盛滿牛奶的碗裡，不敢再多想。

　　「牛奶真好喝，媽媽！」她認真地說。

「我知道。」媽媽微笑著說。

「今天早晨我們要去菜市場買菜，妳願意跟我們一起去嗎？」爸爸突然問。

伊莎做了個鬼臉。菜市場！我才不要去呢！

「天氣預報說今天下午會刮很強的西風，妳該不會又要去海邊玩風帆吧？」媽媽問。

「當然！」伊莎的興致頓時來了。

去年這時候，全家去阿爾卑斯山度假，她曾經渴望當登山嚮導，攀登埃佛勒斯峯……成為世界上最高的女人！今年，她則想駕船遠航……

「總有一天我要成為女航海家！」

「航海家都是男人！」爸爸說。

「我知道！」伊莎微笑著說。

「聽起來非常遺憾。」母親嘆口氣說。

在這一點上，她們母女倆的心是相通的。男人總是有些沙文主義。

「好吧！」伊莎說：「過去是沒有女航海家。但現在不同了！為什麼不能接受這個觀念呢？」

爸爸無奈的舉起雙手，媽媽也不會因此而放她

去划船的。還是那句老話：「妳還太小。」

　　「等我十八歲，就可以去實現自己的夢想了！」伊莎說道。

　　「哦！妳說得沒錯，但是在這之前……」媽媽接著說。

　　「好吧！不必再爭了。」伊莎起身，走到陽台上，虎斑貓不見了，伊莎趁機坐在扶手椅上懶洋洋地曬著太陽。

　　追求舒適，貓是最在行的。只要跟它們學，一定能找到最舒適的地方睡覺，在最好的角度取暖！

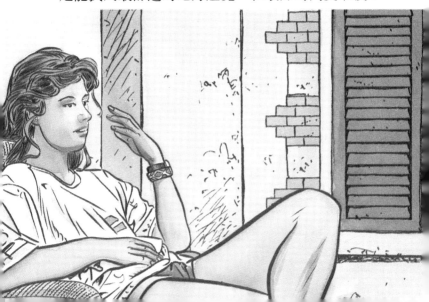

伊莎不知不覺睡著了。

　　太陽漸漸灼熱起來，伊莎被曬醒。她馬上站了
起來，往壁櫥走去。再不快一些的話，她會來不及
在中午前把壁櫥的東西搬出來。

　　她走進壁櫥，昨天夜裡，她就待在這裡，幾乎
是同一個位置，同一個姿態，可是現在她覺得這裡
沒有任何祕密。是否弄錯了呢？她聽到虎斑貓在灌
木叢中喵喵叫著。夜裡有夜裡的夢，白天有白天的
夢，它們永遠不會相遇，伊莎聳聳肩。可是，今
天，夜裡的夢與白天的夢相遇了！真是天賜良機，
不是嗎？她可不會放棄這場冒險！

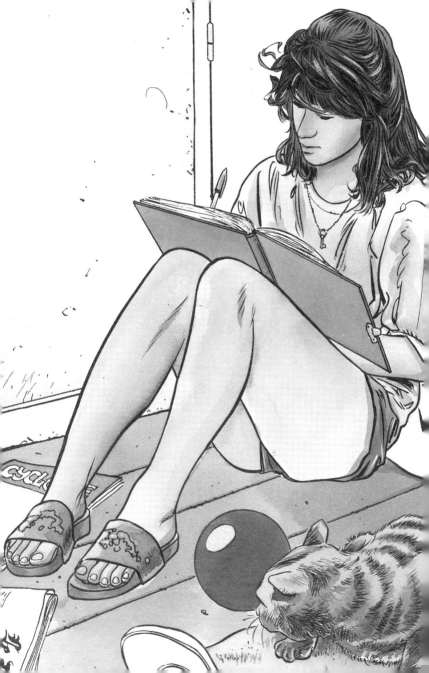

2

走鋼絲的人

臨中午之前，父母從菜市場回來，發現伊莎正在看舊報紙，她從壁櫥裡找出這些零散的報紙，還有很多別的東西。

「這堆亂七八糟的東西是怎麼回事？」伊莎的母親吃驚地問道。

「這是舊貨市場！你們剛從菜市場回來，讓你們換換口味！」伊莎微笑著回答。

她坐在客廳的地板上，背靠著壁櫥的門，身後還墊了一個從長沙發上取來的靠墊，面前放著一大

堆各式各樣的東西。那些紙箱正展示著它們的祕密，報紙散落在客廳各處，到處都是衣服，在一條藍色小毛毯上，虎斑貓正在酣睡！

牠是從半開的門進來的，輕輕打著呼嚕，慢慢朝伊莎走過來。牠那靈活的身子，悄悄地鑽進從紙箱裡倒出來的玩具和嬰兒用品中間。牠追著一個塑膠球玩了一會兒，又漫不經心地用爪子去抓了一個穿白色長裙的布娃娃的金色捲髮……

「除了這隻貓之外，什麼都賣。」伊莎又笑著說。

「妳發瘋了！」父親說道：「咱們可不是在自己家裡……」「妳等一會兒怎麼將這些東西收起來呢？」母親說。

伊莎不耐煩地搖著頭：

「反正現在是放假，有的是時間。我會把東西都收好，放進紙箱、壁櫥。但在這之前，我想找一件東西。」

「找什麼？」母親問。

伊莎不知道。不過，她首先發現的是，壁櫥裡

的東西都是小孩子的玩具；第二，這一切都是伊莎
出生那個年代的東西，這表示這間屋子曾住過一個
和她差不多大的孩子。

「這很有趣，不是嗎？」伊莎說。

「妳最好把它們收起來，我們馬上就要吃飯
了。」母親朝廚房走去。

「把這隻貓趕到外面去。」父親不喜歡貓。

他朝那隻還在熟睡的虎斑貓走去，打算抓住牠

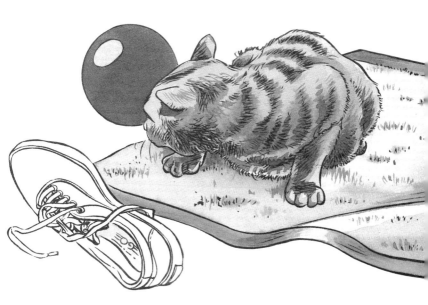

的脖子，他每次都是這樣抓貓的。伊莎一下子跳到他前面，抱起貓，在懷裡搖了搖，牠醒了過來，伸伸懶腰，把頭趴到她肩上。伊莎生氣地摔門走了出去。

她怒氣沖沖地想，為什麼父母總是嘮嘮叨叨，不太相信她呢？

「我已經十五歲了，不再是小孩子了！」她生氣地說。

虎斑貓用它那溫馴的綠眼睛望著她，像是專心在聽她說話似的。伊莎把牠像個嬰兒似的高高舉起來，然後抱回嘴邊，輕輕地親了親它的黑鼻子。

她把牠放到陽台的一張扶手椅上，說：「去吧！什麼時候想回來就回來，我們歡迎你。」

虎斑貓從椅子上滑下來，小步跑向花園深處，消失在一片灌木叢中。

伊莎猶豫了一下，心裡想：我才不要馬上回去呢！而且我也不要回家吃飯。於是她朝花園的大門跑去，推開門，到了大馬路上。

她在路上跑著，依舊生著悶氣，今天是帝博的

生日，那天晚上他曾經親過我。

她曾在日記裡這樣寫道：

1987年12月19日

我們肩並肩地走了一段路。突然，他把我摟在懷中，剎那間我不再孤單，覺得我們可以這樣一直走到世界的盡頭……到了我家附近時，我們停了下來。他俯下身向我……

她還記得那一瞬間，就像她經常幻想暴風雨猛然來襲一般。

伊莎走到海邊，風兒輕輕掠過波浪，海水微微盪漾。忽然，大海掀起了奔騰的巨浪，風兒因此獲得了自由，歡愉地吼叫著。它把伊莎帶走……在暴風中，她像空中的小鳥一樣與風兒嬉戲，被帶到很遠、很遠的地方……

伊莎向前跑了很遠很遠，想起那一年冬天傍晚的事，她甩了甩頭，想把一切都忘掉，一切都已經

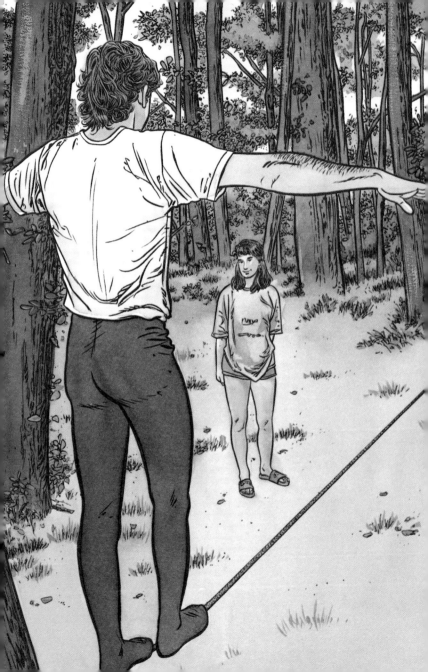

結束。

我真蠢！他對我說⋯⋯他什麼都沒說。我什麼
都不記得了⋯⋯

她沒有對任何人提過這件事，連她自己都把這
一切忘得一乾二淨了。直到今天⋯⋯為什麼今天才
想起？⋯⋯

伊莎跑著，跑出了村子，遠離了父母為度假租
來的那棟別墅，而那條大路彷彿為她在松林中開出
一條通道。在前面，離這兒不太遠的地方，就是大
海⋯⋯

伊莎突然停下腳步，她剛才在樹蔭中發現了一
個人影，那個人影好像懸在半空中，而且還朝前面
走著！

伊莎在松樹之前慢慢走著，盡量不發出聲音，
用手扶著光滑的樹幹。她與那個人影之間還有幾棵
樹，那個人影繼續在半空中走著，步履緩慢，像在
夢中一樣。

現在，伊莎就在他旁邊了。而他呢？高高在她

頭上方，朝她微笑著。

他說：「早安，妳好嗎？」

她回答：「很好！上面好玩嗎？」

他點點頭，然後又伸出手控制平衡，繼續在兩棵松樹之間走著，伊莎這下子才看清楚那人懸在空中的原因，原來他走在鋼絲之上。

「我叫伊莎！你呢？」

他沒有馬上回答，依然慢慢朝前走著，鋼絲隨著樹幹的搖動也輕輕晃動著。走鋼絲的人穿著一條黑色緊身褲，腳就像粘在那條細細的鋼絲上似的。一步、一步、又一步。

「我叫吉爾。」他終於說道。

話一說完，他的名字隨著風聲在樹林中歡快地迴響著，從一根樹枝跳到另一根樹枝。

他猛地站到了伊莎的正前方，他的年紀看起來比她大不了多少。吉爾有一雙灰眼睛，非常溫和，她不禁笑了起來。

他說：「這並不難。」

她問：「那上去呢？難嗎？」

他笑著搖搖頭：「要有耐心。」

她又問：「你這樣做是出於好玩，還是你的職業？」

他答道：「這是我的職業。但它也讓我開心！妳呢？在這兒做什麼？」

伊莎遲疑了一下。

「我在散步，哦！不，我……我從家裡跑出來

了。」

　　伊莎想像自己是個離家出走的女孩，已經失踪幾個月了，家人多方尋找，杳無音訊，她父母甚至上電視找她，說：「回來吧！伊莎，我們不會罵妳的。」

　　「有點奇怪。」

　　「爲什麼？」伊莎問，勇敢地直視他那灰得發綠的眼光。

　　他微笑著說：「因爲我也是在十六歲時離開家的。但我離家時不會穿T恤和短褲，更不會穿拖鞋！」

　　「你說得對。我和父母吵了幾句，摔門跑出來，然後我就朝這樹林跑來……」

　　「要我送妳回去嗎？我有摩托車。」

　　伊莎笑了，然後說：「有一個條件！就是以後你要再來找我！」

　　吉爾說：「好吧！這不難。我會留到7月14日。那一天，我要穿過大廣場，從敎堂的鐘樓一直走到村裡行政大樓的鐘樓！」

其實伊莎並沒有離家太遠，但歸途仍然讓她覺得很遠很遠。這是她第一次坐摩托車，吉爾騎得很慢，好像他還踩在鋼絲上一樣。

「就在這兒讓我下車吧！我就住在前面那座有綠色窗戶的樓房裡，拐過這個彎就到了。」伊莎說。

吉爾說：「我知道了！我會再來的。」

「什麼時候？」

「很快！不過千萬別等我！」

說著說著，他已經發動引擎，轉了一個彎，朝樹林方向走了。

「我忘了對他說起昨天夜裡發生的事，也沒說虎斑貓！」

伊莎一面想，一面推開花園的門。

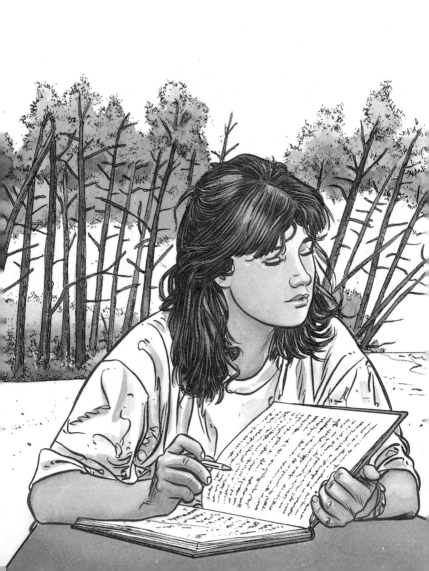

3

樹上的小屋

7月8日，深夜。

昨天夜裡，我徹夜未眠，靜靜聽著屋子裡的動靜，我聽見房樑和木板發出長長的喀喀聲。一個沒栓緊的水龍頭在滴答流著水，飛蛾猛然撲向燈火，拚命拍打著翅膀，像瘋了似的。

夜裡，當我們睡著以後，其實房子裡仍是充滿生氣……

我並不害怕，只要把眼睛閉上一會兒，我就可以看見浪濤在一望無際的沙灘上翻滾著，今天下午

我還去過那片沙灘。

如此一來，我就可以突然一下子來到浪頭上面，一下子又翻滾到海裡，讓海浪把我帶到天之涯地之角。……

我自由自在地飛著，像一隻信天翁，在海風中翱翔。

今晚我躺在自己床上等待著，有萬全的準備，如果再發生什麼事的話，我一定能應付。

我半開著窗戶，每隔一會兒就從床上起來，走過去聽聽。外面一片漆黑，令人不安。

我聽見遠方大海的聲音，像在呼吸。

在遙遠的地方，我彷彿看見吉爾坐在他的摩托車上說：

「我明白了！我會再來！」

就在這時，傳來陣陣腳步聲，輕輕的、慢慢的，一道光從陽台的桌子和扶手之間閃過，照到房子裡，我探出頭看，什麼也沒有！只有我的影子，被房間的燈光射到陽台的石板上，淡淡的，幾乎是透明的。花園深處，有人穿過灌木叢逃走了。樹枝

在搖動，有些還被碰斷，遠處黑色的大松樹樹枝也傳來了碰撞的聲音。

伊莎合上了日記，覺得自己的幻想力和文筆愈來愈好了，當她正回憶今天的遭遇和剛剛日記中的描述時，從房子外面的灌木叢中發出了沙沙的聲音……有人！

伊莎跳起來，飛快跑下樓，顧不得會不會把隔壁的父母吵醒。

大門是鎖著的，真奇怪！伊莎本來沒關門的，她真的被搞糊塗了。

於是她花了好多時間在口袋裡找鑰匙，她心急如焚地把鑰匙放進鑰匙孔裡，轉了好一段時間，才把門打開。

外面的月光比前一天的還暗，幸好伊莎在外套口袋裡放了一支手電筒，她朝花園深處跑去，看見虎斑貓的身影消失在一株大薔薇的矮枝下面，她不顧一切地衝過去，但灌木叢枝葉交錯，似乎要故意

阻止她通過。

　　她心想，誰來幫助我趕快穿過灌木叢去追趕虎斑貓呢？

　　接著，她聳了聳肩說：

　　「我不再是個小女孩了，我要自己解決問題，這裡一定有路可以通的。」

　　突然，她聽見虎斑貓在喵喵叫，像在呼喚著她，於是她順著貓叫聲，沿著灌木叢慢慢走著，想起了吉爾下午說的那句話——要有耐心。好吧！我一定會有耐心的！喵喵聲越來越近了。她閉上眼睛，慢慢走著，走得非常慢，就好像有人在牽引著她一樣。

　　灌木叢磨擦著她的身體，一株荊棘把她的衣服刮破了，她仍然繼續前進，一步一步地，就像在走鋼絲一樣的小心。

　　虎斑貓還在喵喵叫著，叫得很輕，她停了下來。

　　她張開的手掌碰到了一棵樹幹，便立刻用手抱住那棵大樹。現在她睜開了眼睛，在花園與樹林之

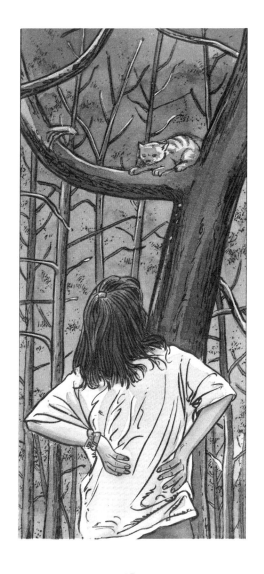

間的一片小樹叢中，三棵緊挨著的樹木交織著它們的枝葉。伊莎抬起頭，看到虎斑貓就在她的正上方。

伊莎很快就爬到了樹頂，但是虎斑貓不見了，也不再喵喵叫，但她始終覺得牠就在黑暗中的某處。

伊莎坐在樹枝上，兩條腿懸在空中，漸漸地，她那兩條腿在一種緩慢的節奏帶動下來回擺動起來，一、二、……

伊莎想起小時候，她最喜歡坐在餐廳的椅子上，懸著兩條腿唱歌，她覺得自己就像坐在越轉越快的木馬上，搖啊、搖啊……。

樹上的夜晚很不一樣，更溫馨、更輕柔，伊莎傾聽著樹葉喃喃細語的沙沙聲，微風帶來了大海的濤聲，大海變得更近了……。

伊莎打開手電筒，四周頓時亮了起來。在暗夜中，這一點點燈光，就像黑色大洋中的一座孤島，既顯著淒涼，也透露了幾許詭譎的氣氛。而就在燈光乍亮的那一瞬間，她瞥見樹上有個小木屋，虎斑

貓就在裡面，不知牠是否縮成一團睡熟了，或者伸長身子懶洋洋的躺在那裡……。

　　伊莎從一根樹枝攀到另一根樹枝上，找到了小

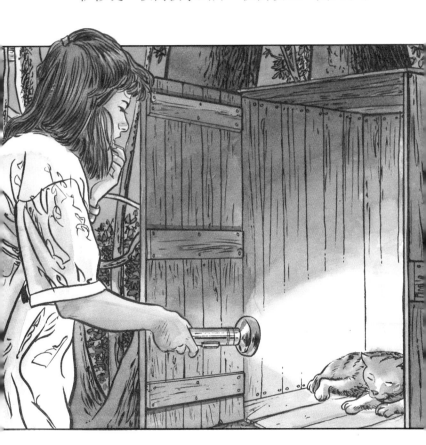

屋的門，是兩塊釘起的木板，一開一合，吱吱作響，她低著頭鑽了進去。裡面很小，屋頂因爲年久失修，已經漏了一塊，地板也吱吱嘎嘎作響。

伊莎在裡面轉來轉去，想在虎斑貓旁邊找一個可以睡覺的位子；好不容易擠出一塊地方，她蜷成一團準備睡覺；此時風爲她帶來了海濤聲，伴著她入睡。

早晨，太陽並沒有立刻把她喚醒，它慢慢升上天空，費了很大的功夫才隱隱約約地在大樹的繁枝密葉間，發現了酣睡的伊莎。太陽遲疑著，不忍心把她喚醒，於是躲在一堆樹葉後面，自顧地閃爍著光芒，漸漸散發出熱力來；當太陽升到正中央時，伊莎嘴裡說著夢話，身體輕輕動了動，醒了過來。

時間大概不早了，說不定已經中午，該下去了。伊莎朝四周看了看，虎斑貓已經走了，貓一向喜歡早起。

伊莎正準備從樹上下來，突然看見一把生鏽的

小鑰匙，用線掛在一根樹枝上，不知在那兒掛多久了？伊莎把鑰匙取下，回頭看看天空，才發現太陽早就升起來了。

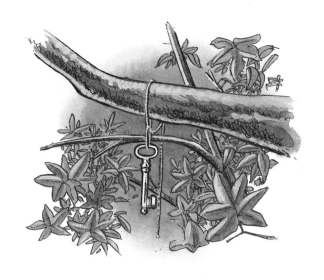

吉爾可能會來。

伊莎這麼想著，但她必須繼續進行昨天中斷的調查，因為她昨天去海灘之前，不得不把那些紙箱子和其他東西放回壁櫥裡，父母親還幫她一起收

拾。母親有點依依不捨地看著那些玩具和奶瓶。父
親則口中唸唸有詞，不知說了些什麼⋯⋯

現在，伊莎又變成私人偵探，小心翼翼地拿起
鑰匙，怕把它弄丟了。

「這是一號證據，我把它歸檔，法官先生。這
枚鑰匙是用來⋯⋯」

伊莎從樹上下來，小樹叢在白天失去了神祕
感，很容易就可以穿過，只要小心不要被荊棘或薔
薇枝勾住就行了。

爸爸和媽媽已經坐在陽台上。

現在幾點鐘了？伊莎本能地把手放到脖子下
面，她在項鍊上掛了兩枚鑰匙，一枚是她日記本上
面的，另外一枚是⋯⋯

「喂！喂！伊莎──」

母親先看見她，伊莎也跟著喊了起來，揮動著
雙手，好像剛剛從長途旅行回來似的。

我要不要對他們說實話呢？我不喜歡撒謊。但
有些時候，他們會逼著我不得不說謊，不過我也可
以讓他們聽一聽實話。

她忽然間覺得自己強大無比，似乎可以控制所有的狀況……像一隻信天翁，非常幸福……伊莎又開始做夢了。

「妳到哪兒去了？早上有個男孩來找你。」母親說。

「是騎摩托車來的嗎？」伊莎急急忙忙地問，還不等媽媽回答，她就自言自語的邊笑邊說：

「我是昨天認識他的。」

「他是走鋼絲的，他說要穿過村子裡的大廣場，從教堂鐘樓出發，一直要走到村裡行政大樓的鐘樓，離地面有二十公尺呢！」她又補充了一句，知道父母正注意她說話。

突然，她心想，說不定他要教我走鋼絲，伊莎——走鋼絲的人。

「你們這個年紀，多少都有點像走鋼絲的人。」爸爸說。

「不是這樣的！」伊莎喊道。

「妳昨天夜裡到哪裡去了？」爸爸問。

「在那上面！」

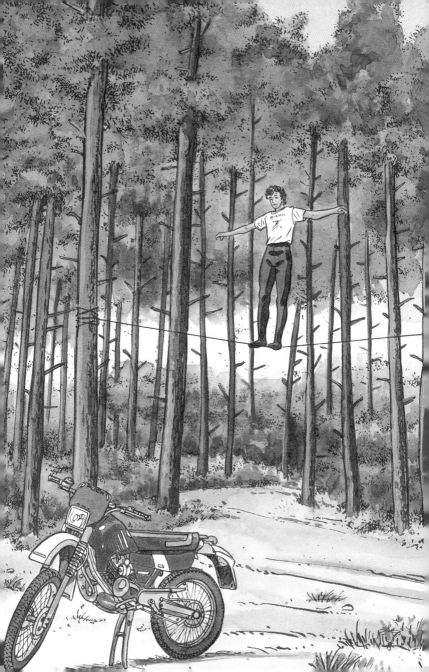

　　伊莎把身子轉向那三棵樹，從陽台上並看不見那個小屋。

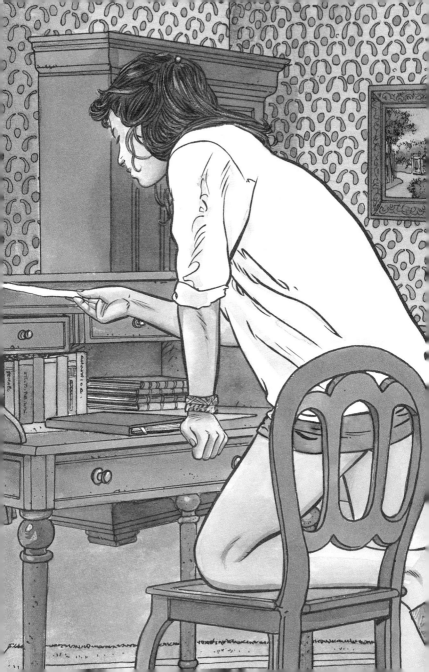

4

小鑰匙

7月9日，下午。

那個神祕的大門又被打開了！爸爸說他記得晚上臨走時鎖上了。他一口咬定是我在他們走後把門打開忘了關，又自以爲鎖上了。我確實會常常忘了鎖門，總是搞不清楚鑰匙插入鎖之後，該轉向那一邊。好像有人一輩子也分不清左右一樣，我也許一輩子也不能馬上就把門打開或鎖上。這一點我倒無所謂。因爲我經常幻想有一扇大門永遠開著的房子……根本用不著鎖上……。

後來爸爸又說，有的貓也能跳到門的把手上，尤其像虎斑貓這種大貓，不過虎斑貓怎麼會開樓梯下面那個壁櫥的門呢？

我很得意地發現，爸爸一談到這裡，就會把話題轉向貓。也許虎斑貓會對他深深一鞠躬，對他說：「謝謝您，廸圖瓦先生，我代表我的種族向您致謝，您談了我們這麼久。」

爸爸說他小時候被這種野貓咬過，從此以後，他就不喜歡貓。就算是吧！我們也該寬容一點！

伊莎輕輕地合上日記，把它放在旁邊的一把椅子上。

今天下午她一個人在家，父母去參觀一個紙漿廠，她不想去，因為她會想到紙是松樹砍下來做成的。

「隨她去吧！她這個年紀就是這樣！」

到底是那個年紀？現在我並不完全是十五歲。多一點？還是差一點？真搞不懂！

她看著手心裡那把撿到的鑰匙。記得昨天在壁

櫥裡並沒有見過這枚鑰匙能夠打開的箱子或手提包。她並沒有對父母說起鑰匙的事，因為光是那個小木屋就夠煩的了，她還必須指給他們看，雖然只是遠遠地指一下，可是還是得指啊！

我總不能把什麼都告訴他們！她用手緊握著那支鑰匙——這是祕密！如果吉爾再來的話，或許她會告訴他！

伊莎的心激烈地跳動，她閉上眼睛，吉爾是不是這個謎的一部份？她彷彿又看見那個有點瘦弱的身影，那帶著神祕微笑的臉龐，還有一雙溫柔的灰色眼睛……他們三個同時闖入了她的生活：夜裡的陌生人、虎斑貓和吉爾……每一個都令她激動萬分。是一樣的激動嗎？伊莎搖了搖頭。

她猛地站起來，一回到家，就開始尋找那把鑰匙可能打開的家具，廚房裡沒有，她往大廳裡看了一眼，也沒有，不過她還是會回來找一下。

伊莎上了樓，看到浴室裡倒是有個裝盥洗用品的小櫃子，裡面充滿了樟腦和薄荷的味道，可能原來放過藥品，不過那個櫃子是開著的，裡面除了一

條牙膏、一盒阿斯匹靈藥片之外，甚麼也沒有。

　　伊莎來到父母的大房間，五斗櫃的鎖都太大了。衣櫃只有兩個抽屜，沒有鎖，裡面是空的。

　　現在只剩下我的房間了。一張床、一張桌子、兩把椅子。還有一張書桌。我差點把它給忘了！

　　書桌總是有很多抽屜，算是一個名副其實的祕密櫃，伊莎把鑰匙順利放進鑰匙孔裡時，她的手有點發抖，這次好像行了。她一陣慌亂，花了很大的功夫，終於喀嚓一聲，打開了！

　　書桌裡有五個抽屜。中間是一個大抽屜，兩邊各有兩個小抽屜，上面都沒有鎖。伊莎把它們打開，裡面空蕩蕩的，她把抽屜一個個拉出來，徒勞地搖著拍著，就像搖空空的存錢罐似的，裡面什麼也沒有！

　　天啊！真該死！什麼也沒找到。

　　伊莎失望極了，一下子倒在床上，她實在想得太簡單了！

　　突然，她覺得喉嚨一陣緊繃，有股想要哭泣的

衝動！但她抑制住了。

　　可不能哭啊！要做一個女航海家是不能哭的。
況且海水已經夠鹹了。

　　「我很高興能和你在一起。」伊莎說著。

　　隨後，她把頭向後仰，在陽光下眨著眼睛，陽

光照得她的頭髮一閃一閃的。她和吉爾兩人坐在一座沙丘頂上，沙丘位於一望無際的海岸沙灘盡頭。

　　吉爾剛才曾到家裡去過，為了要向伊莎問好。

　　吉爾一直微笑著，他對伊莎說：「我跟妳說過我要來的。」

　　「你一下就找到我家了嗎？你認識這裡？」她問。

　　吉爾還是滿臉微笑地說：「今天早上，我已經……」

　　「我知道！我不在家。我在那三棵樹上的小木屋裡睡覺。」伊莎說。

　　「我明白了。」吉爾點點頭說。

　　伊莎微微一笑，非常幸福的樣子。

　　「爬到上面去一點都不難。」她說。

　　他們面對面地站著說話，現在突然沉默起來。伊莎只好慢慢朝吉爾靠在籬笆旁的摩托車走去，她用雙手握住車把，動作很帥，摩托車很重，但伊莎能穩穩地騎在上面……。再過一會兒，比賽就要開

始了，最有希望獲獎的賽車手伊莎，已經在車上俯下身。一！二！⋯⋯

「帶我去轉一圈吧！」

「妳必須先跟父母說一聲！」

「他們不在家！」

「那就留張紙條吧！我們不應該讓他們擔心的，對不對？」吉爾堅持地說。

他們為什麼要擔心呢？她又不會飛走！伊莎雖

然有點不情願，不過她還是留了字條。

　　他們騎著摩托車走了，吉爾身體往前傾，就像伊莎第一次看見他走鋼絲的姿勢一樣。不過，現在伊莎摟住他，還把頭靠在他的背上，不知道他騎得快或慢。

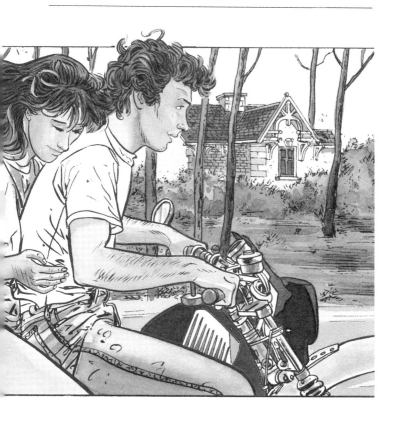

　　她從未有過這樣的時光：和煦的微風，溫柔的陽光，明亮的大地……什麼時候是吉爾的生日？明天？後天？或許有一天……

　　後來他們交換位置，身後那片松林既昏暗又明亮，但看起來生氣勃勃，雖然表面上看起來一動也

不動，但實際上那些松樹不停地點頭，說著悄悄話，傾訴著人類只能想像的祕密。在它們面前，無垠的大海正翻動著千姿百態的波浪，西風一再地把它們推上海岸，白色的浪花泛著淡淡的灰色，還染上一絲天空的蔚藍⋯⋯

「大海也是有生命的，特別是在夜裡，我聽見它在呼喚我，總有一天，我要和大海打交道！」伊莎說。

「總有一天？」

「不會很久！我還不知道是什麼時候！但我知道一定會的，這是我的理想。總有一天，我要成為世界上最棒的女人，我要攀登埃佛勒斯峯，還要到大西洋釣大魚！還有一天⋯⋯」

伊莎停住口，不敢看吉爾，因為他正把臉轉向她，盯著她看。

7月9日，下午。

他來我家的時候，我的日記放在陽台的扶手椅

上，他拿起日記本，對著封面看了很久。

我說：「這是我的日記。」

他半天沒說話，說不定他也在幻想，後來他問：

「妳在寫日記？每天都寫？」

我回答說：「是的！差不多每天都寫！」

他又說：「妳有提到我嗎？」

我點了點頭。

他說：「哦，好啊！」

那神態就好像在說：「我才不在乎呢！」但同時又為自己終於引起別人的注意而暗自高興。我明白了！我們是同一類的人。

她轉過身，說道：

「總有一天，我不要再幻想，我要和你一起出發，吉爾！如果你願意的話……你一定願意的，對不對？」

他沒有回答。

於是她問他：「學走鋼絲很難嗎？」

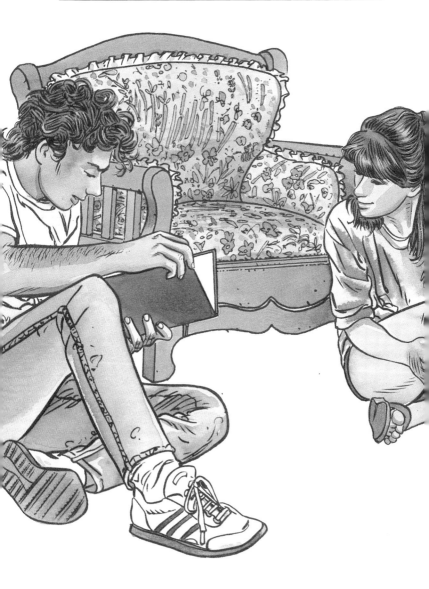

「不難！妳想學嗎？」

「是的！我想學！」她用力地點點頭，閉上眼睛，這將不再是一個夢！

從這天起，他們每天早晨都在樹林裡見面，吉爾在兩棵松樹之間拉起一條鋼絲，為了怕伊莎摔下去，所以離地面只有幾公分高。

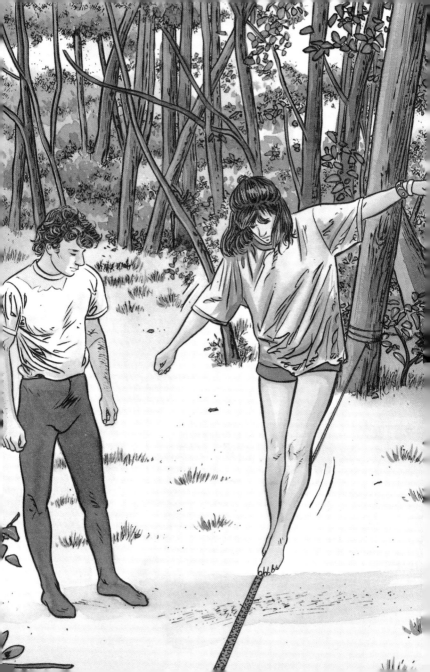

陌生人

吉爾對她說：「第一課，首先練習平衡，身體要直，抬起右臂碰到頭，然後讓身體微微前傾，同時慢慢提起右腿，隨著身體運動，手掌張開，停住不動，想像自己是一隻從樹枝上起飛的小鳥，現在先想像自己是一棵大樹……」

伊莎閉上眼睛，覺得自己已經看清楚小鳥和大樹了，她感到自己的身體在搖晃。

「妳快要摔下來了！」吉爾及時把她扶住。

「練習平衡時，不能閉上眼睛，否則就會摔下

來……」當你在想像一件事時，閉上眼睛會更能看清事物，就像在夢中一樣……

「如果妳想學會走鋼絲，就要先學會睜著眼睛幻想。」

吉爾繼續說：「第二課，把右腳放到左膝上，慢慢抬起雙臂，慢慢抬起。現在，鳥兒飛走了，只剩下大樹……你的雙腳插入地裡，妳頭頂藍天，妳就是這棵大樹……」

伊莎感到自已變得輕盈了。

「不要閉眼睛，往前看，要有耐心。」

伊莎心想，我會變得很有耐心的，會等著你，和你在一起。我學會了另外一種遐想。

「第三課，把手給我，不要閉眼睛，往前看，要有耐心，在鋼絲上跳躍，雙手伸開，保持平衡，慢慢往前走，不要看妳的腳，你的腳應該知道自然地朝前走。」

伊莎又想，吉爾很快就要走了。不過吉爾曾說：「我還會回來的……把手給我。」所以，等我學會了像他那樣走鋼絲以後，我就會去找他，我們

會再見面的。

　　休息時間他們來到海灘，她問：

　　「你為什麼要學走鋼絲？」

　　「因為我很孤獨，我父母在一次車禍中死了，當時我只有五歲，坐在車後面，什麼事也沒有，甚至連一點擦傷都沒有。於是我被祖母收留，她是個寡婦，總是穿著喪服，生活在鄉下，內心深處或許很溫柔，但我從未感受到。十三歲時，我就離家出走了。」

　　「離家出走？」伊莎問道。

　　「我說我要到很遠的地方去上學，如果我獨立一點的話會更好。於是我得到了父母留下的遺產，買了這輛摩托車，那是三年前的事了。後來，我遇到一對夫婦，年紀和妳父母差不多，他們在馬戲團工作，沒有孩子，是他們教會我走鋼絲的，我覺得他們就像我的父母一樣，妳明白嗎？跟他們在一起非常好，至少我不會感到孤獨！」

　　「可是你卻離開了他們？」

　　吉爾笑了一笑。

「現在不同了，我經常回去看他們，但他們畢竟不是我的父母。我父母留給我唯一的記憶，是一些微不足道的東西。比如說，一天晚上，父親餵我吃飯，我記得那些紅塑膠杯、盤子……還有一天晚

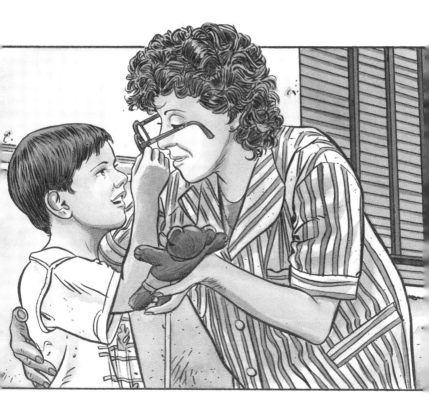

上，媽媽送給我一個毛絨絨的小玩偶……關於他們，我沒有留下深刻的記憶……時間太久了，我當時也太小了。現在，我眞想再回到五歲，回到玩具和父母身邊……」

伊莎輕輕說道：「我明白！」

「妳必須回家了。」吉爾說。

「等一等！」我要告訴你一件祕密。

現在伊莎對吉爾講述了她那神祕的夜晚，每晚虎斑貓都會出現，她講到如何發現那個裝滿嬰兒物品的壁櫥，後來又在樹上的小木屋裡發現了那枚鑰匙……

她突然渾身發抖，因爲昨天她還以爲虎斑貓只是一隻想找個地方睡覺的貓。可是，如果牠眞的是有意把她引到小木屋，讓她找到那把鑰匙的話……

「這件事一定會水落石出的。」吉爾說。

他向她伸出手，要拉她起來。

「我們倆一起調查。」他笑著。

「假設我就是那個陌生人。」吉爾說。

現在他們倆人站在大門緊閉的房前。

「我進去幫妳開門。」吉爾說。

他從摩托車上的袋子裡取出一條透明的尼龍繩，上邊有個鋼勾，用力一拋，動作靈活準確，勾子就勾住了煙囪。

「在這兒等我。」吉爾喊道。

他抓住繩子，順著牆往上爬，只憑兩隻胳膊，兩三下就爬到了屋頂，把繩子纏在身上，鋼勾掛在腰間，猶如一件戰利品，一晃眼間就不見了。

他大概順著屋脊的另一邊下去，當伊莎這麼想的時候，門立刻就開了。吉爾在門口叫她：

「公主請進！」

伊莎跑了過去，大喊：「你是怎麼做到的？」

「我是從浴室的窗戶進去的。那個窗戶很少關著，尤其在這個季節。妳曾告訴過我，門旁邊總是掛著一把鑰匙，所以這輕而易舉，現在進來吧！」

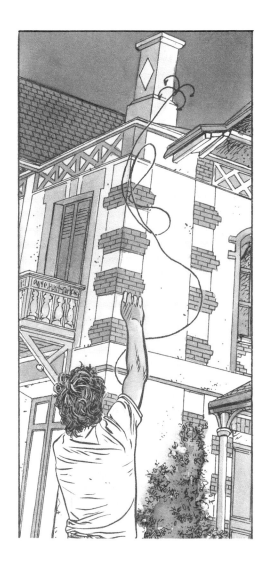

他拉起她的手，帶她到二樓。

「妳留在樓梯陽台上，我再去浴室，假設我就

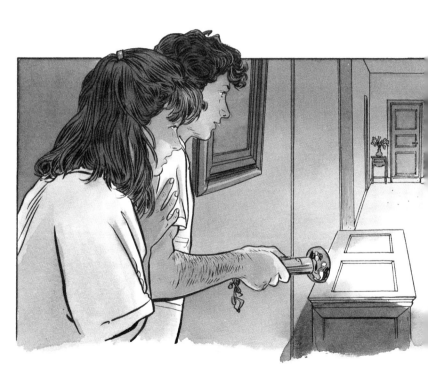

是那個陌生人，我們一起來想想看，進屋之後，我
會做什麼呢？」

伊莎笑著點點頭，她覺得很好玩，心裡想，我是不是又在作夢了？昨天我遇到吉爾，又與父母發生爭執，他並不是那個陌生人啊！

吉爾慢慢打開浴室的門，溜進走廊，貼著牆站了一會兒，彷彿在窺視什麼。

「我聽不到一點動靜，房子裡應該沒人。爲了更確定，我打開妳父母的房門，然後再打開妳的房門，這時我聽見了妳的呼吸聲，我就輕輕把門關上，走下樓梯。」

「你怎麼知道那是我的房間？」伊莎打斷他的話。

吉爾剛踩到樓梯第一個台階，差點跌倒，他微微一笑。

「是啊！我怎麼知道那是妳的房間呢？」

「我要逮捕你！」伊莎說道，想像自己是警察總署的首席女警官。「從現在起，你說的每一句話都將被記錄下來，作爲對你指控的依據。」

吉爾伸出雙手，假裝讓她戴上手銬。

伊莎拉著他走下樓梯。

　　「如果我是那個陌生人，那麼壁櫥裡的所有玩具就都是屬於我的……」

　　「你想看看那些玩具嗎？」伊莎一邊問，一邊動作靈敏地打開壁櫥的門。

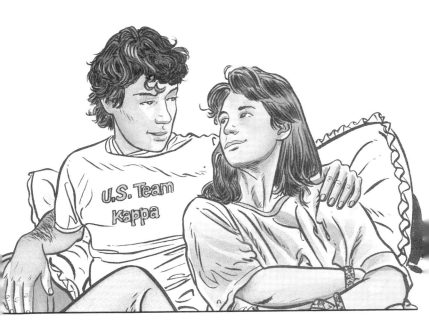

「等一下！我老實說好了。」吉爾說。

他們走過去，坐到長沙發上一堆五顏六色的靠墊中間。

吉爾開始說：「其實，我一直住在這座房子裡，先和父母一起，後來又與祖母一起……這房子是祖母的。不過她現在住在鄉下。」

吉爾說得很慢，就像走在鋼絲上一樣。

「這三年來，我一次都沒回來過。但今年的7月14日在這裡將會舉行一個盛大的活動。我把訓練器材放在離這裡不遠的樹林裡，當我來看這座房子時，從鄰居口裡知道，祖母已經把它租給從巴黎來渡假的人了。」

「我們是住在樹林茂密的豐特奈蘇布瓦地區。」伊莎說道，「不過，現在那裡已經沒有多少樹林了。」她又補充道。

這句話讓吉爾微微一笑，說：

「我站在花園門前，這時我聽見虎斑貓的叫聲。我們早就認識了，我以前叫它小老虎。」

「我可以肯定，」伊莎說：「是虎斑貓把你帶

到樹上的小木屋去的，而你在那兒找到了開我房間
書桌的鑰匙。」

　　「開我房間書桌的鑰匙。」吉爾低聲說道：
「正是這把鑰匙讓我產生了回家的欲望。」

　　「這麼說，進入我家很容易嘛！」伊莎說。

　　吉爾微笑一下。

　　「跟小孩子玩遊戲一樣簡單！不過那個書桌是
空的。除了那個裝著我財富的祕密抽屜之外。」

　　「我沒有看到祕密抽屜啊！」伊莎說。

　　「當然！因為我把它帶走了！」

　　他們一起笑了起來。外面的太陽已經消失在花
園裡的大樹後面。

　　「可是你第二天夜裡又來了！為什麼？」

　　「我已經對妳說過了：書桌是空的。我猜想祖
母可能把所有的東西，都放進樓梯下的壁櫥裡
了。」

　　「壁櫥裡可不是空的！」伊莎諷刺地說。

　　吉爾說：「不錯，我什麼也不想帶走，只想知
道那些東西是不是都在裡面，就像我童年時那樣

——玩具、奶瓶和其他東西。」

他的聲音非常輕，彷彿在自言自語。

「可是我在家裡，我並沒有出去。」伊莎說。

「我聽見妳開房間的門，怕嚇著妳。」

「就算是吧！那麼……那麼第三次呢？為什麼又來第三次？請您解釋一下。」

「我手裡有書桌的鑰匙，想再放回樹上的小木屋裡去，那是它原來放的地方，或許我也希望妳能像我一樣找到它！」

伊莎閉上眼睛，想像自己現在是在兩棵樹之間的鋼絲上慢慢走著，吉爾就在她身旁，不過她現在是一個人走。

「你看！」伊莎會這樣說。

虎斑貓趴在一棵樹枝上，剛好與他們的頭一樣高。牠抬著頭，豎起耳朵，眼神專注，似乎對伊莎的進步感到很滿意。

「我不必向你介紹虎斑貓了吧！」

「不必！我們兩個很熟，早就認識了！」

「牠為什麼要把我們帶到樹上？」

「牠知道的事一定比我們多。」吉爾這樣回答。

想必虎斑貓會回答：「我什麼也不會說的。」

伊莎說：「牠什麼都不會說的，我很高興，也很喜歡這個祕密。」

她睜開眼睛。

書桌的鑰匙戴在她的脖子上，和日記本的鑰匙在一起。

她對吉爾說：「我想要留下書桌的鑰匙，可以嗎？」

吉爾點點頭，微笑著。

「我突然覺得好像早就認識妳了！」吉爾說。

「我也是，可是我不知道為什麼會有這種感覺。」伊莎微笑著回答。

「又是一個祕密。」吉爾道。

「噓！」伊莎把手放在他的嘴上。

他們半天沒有出聲。

天漸漸黑了，夜幕很快就要降臨。伊莎想著，我們的夢想相遇了，吉爾在我夜裡的夢和白天的夢

之間，架起了一座橋樑。

「我很高興妳在這裡。」吉爾說：「我喜歡這座房子，在這裡有我父母的回憶，我還會再來。」他說話的聲音好像在微微顫抖。

伊莎說：「你可以再多待一會兒，我父母……」

「不！我必須走了！這並不是因為你的父母。這是因為……因為……」

「因為什麼？」

「因為這一切好像在夢中一樣！太美了！」

吉爾站起身走了，他懂得如何在他的夢中生活。他走出去，輕輕關上門。現在他在外面，穿過花園，推開花園大門……

伊莎聽見他發動摩托車的聲音。此時她覺得是自己走了！留下的是他。

7月14日，傍晚。

我對吉爾說：「你要走了嗎？」

　　他雙手捧著我的臉，他的唇掠過我的唇。

　　我輕輕問他：「你還會回來嗎？」

　　他說：「明天……不久……以後……」

　　我們一動不動，夜色降臨了，離我們不遠的地方，海浪正在向大地竊竊私語，說著情話。

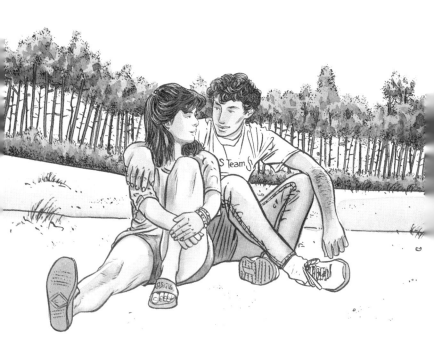

他問我：「有一天，妳會和我一道出發嗎？」

我說：「明天……不久……以後……」

他笑了。

在黑夜即將來臨之際，一輪金燦燦的圓月終於升上天空──一輪真正的情人月亮。

C01

深夜的恐嚇

謀殺巨星的兇手

著名的歌星塔馬拉在登台演唱之前，收到了一封恐嚇信；弗雷德到離那兒不遠的地方去看晚場電影：一部恐怖片……，他和塔馬拉意外地碰面。

一個神祕的影子正跟蹤他們。弗雷德這個孤僻的少年雖然度過一個恐怖的夜晚，卻獲得了真摯的友誼。

C02

老爺車智鬥歹徒

無線電擒賊記

老爺車是個長途卡車司機，他最鍾愛女兒貝兒和舊卡車老薩姆。爲了支付貝兒的學費和維持生計，老爺車承諾運輸一批祕密的貨物。

貨物非常神祕，報酬也很豐厚，看起來其中一定大有名堂。

壞人們聞訊追蹤而至，老爺車陷入了危急之中……

C03

心心相印

同心建家園

阿嘉特的父親對職業產生厭倦，決定去巴西生活，在那裡從事養雞業。阿嘉特很傷感，因爲她將要離開她的外婆、表姊……。

世上的事情變化無常，當抵達里約熱內盧當天夜裡，阿嘉特就碰見曼努埃爾。他們真摯的友誼從這時開始。當然，還有許許多多意想不到的事件。

C07

人質

倒楣的格雷克

格雷克不甘願地陪母親去為討厭的史帝文表弟買生日禮物。倒楣的是，母親的金融卡卡在自動提款機裡，他們只好走進銀行，卻經歷了一場可怕的搶案。冰冷的槍口對準格雷克的太陽穴，這可不是電視連續劇裡的鏡頭。可憐的格雷克！身不由己地成了故事裡的主角……

C08 📖 🐎

破案的香水

父子情深

小皮的爸爸是計程車司機，在小皮眼中，爸爸是一個非常出色的人。小皮沒有媽媽，他經常坐在計程車裡陪著爸爸做生意。

有一天，一個女乘客下車之後，小皮和爸爸在後車座上發現了一個小孩！他是棄嬰？還是被綁架的小孩？一場懸疑的追逐戰就這樣展開。

C09 🧍

我不是吸血鬼

是不是吸血鬼？

1897 年，德古拉伯爵決心撰寫自己的回憶錄以洗刷寃屈。因為有人寫一本書，指控德古拉家族是十五世紀以來代代相傳的吸血鬼。

但是伯爵對大蒜過敏、他的愛人因脖子上被他咬了一下而受傷致死、一個雇員因為他而發了瘋，德古拉伯爵到底是不是吸血鬼？

C10 🐎

摩天大廈上的男孩

五十萬美金

少年博伊嚮往孤獨和自由,他十四歲便遠離家鄉墨西哥,來到美國加州,在高樓上洗玻璃窗。他很開心,尤其是在夜裡,他「順手牽羊」的借用豪華轎車,在沙漠中高速行駛。可是這天晚上,博伊在龐帝克跑車裡發現一個裝了大筆鈔票的手提箱,這究竟是他生活中的機遇,還是……?

C11 🐚 🎩

綁架地球人

跨世紀的相遇

麗拉生活在 2420 年一座位於火星與木星之間的小行星上,她很寂寞,因為她的父母不停地巡遊在星際之間,總是把她留給一個名叫卡雷爾的機器人。她想要一個真正的朋友,如果她要卡雷爾坐上太空飛船,為她尋找一個朋友,結果會如何呢?

C12 🏠

詐騙者

世紀大蠢事

約瑟忍受不了只關心利潤的銀行家父親,還有老待在家中,沒什麼嗜好的母親。

約瑟喜愛電腦、音樂、朋友。尤其是他熱心於慈善餐廳的活動。一邊有大筆金錢,一邊缺錢,他只要按下一個電腦鍵就可以把一切安排好,約瑟知道他這麼做,會把事情弄成什麼樣子嗎?